いっしょに探検！
日本の伝統文化と芸術
四

日本画・焼き物・彫刻を探検！

監修　文京学院大学外国語学部非常勤講師　稲田和浩

もくじ

第1章 日本画

- クイズ ……… 4
- 日本画の世界を探検！ ……… 6
- 絵巻物を探検！ ……… 8
- 水墨画を探検！ ……… 10
- 障壁画を探検！ ……… 12
- 浮世絵を探検！ ……… 14
- 日本画を鑑賞しよう！ ……… 16

第2章 焼き物

- クイズ ……… 18
- 焼き物の魅力を探検！ ……… 20
- 焼き物のつくり方を探検！ ……… 22
- 焼き物の種類を探検！ ……… 24
- 各地の焼き物を探検！ ……… 26
- 焼き物の名品を探検！ ……… 28
- 焼き物の歴史を探検！ ……… 30

第3章 彫刻

- クイズ 仏像のつくり方を探検！ …… 32
- もっと仏像を探検！ …… 34
- 運慶・快慶の彫刻を探検！ …… 36
- 建築の彫刻を探検！ …… 38
- 彫金を探検！ …… 40
- 近現代の彫刻を探検！ …… 42

年表　日本画・焼き物・彫刻 …… 46

古くから受けつがれてきた日本の文化や芸術って、どんなものがあるんだろう？いっしょに探検してみよう！

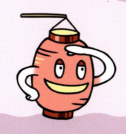

第1章 日本画

日本の伝統的な絵画を、日本画とよびます。古くから、多くの絵がえがかれました。

ほかの国の絵と、どうちがうのかな？

楽しみ楽しみ！

クイズ①

室町時代に活やくした雪舟は、どんな絵をかいた？

11ページを見よう。

1. 油絵
2. 水墨画
3. 浮世絵

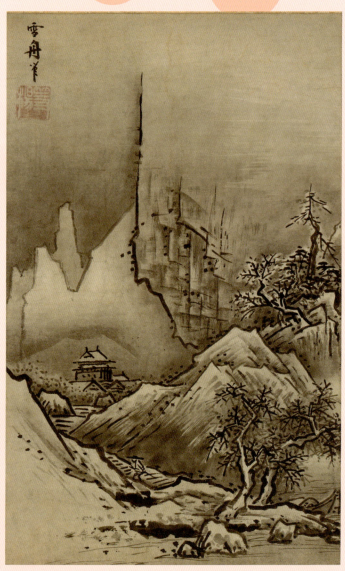

東京国立博物館　Image: TNM Image Archives

クイズ②

左の絵は、本職の絵師ではない人物がえがいたもの。その作者とは？

17ページを見よう。

① 織田信長
② 徳川家光
③ 坂本龍馬

クイズ③

千円札にもえがかれている、左の絵の作者は？

15ページを見よう。

出典：ColBase (https://colbase.nich.go.jp)

① 喜多川歌麿
② 東洲斎写楽
③ 葛飾北斎

日本画の世界を探検！

日本で古くからかかれてきた絵画について調べてみましょう。

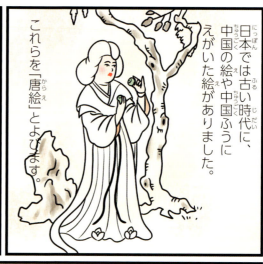

日本では古い時代に、中国の絵や中国ふうにえがいた絵がありました。これらを「唐絵」とよびます。

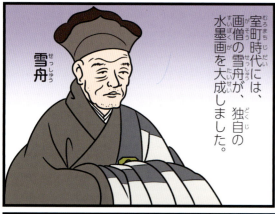

いっぽう、平安時代から日本でえがかれるようになった絵は「大和絵」とよばれました。平安時代から鎌倉時代にかけて、絵巻物のほか、人物の肖像画などがえがかれました。

室町時代には、画僧の雪舟が、独自の水墨画を大成しました。

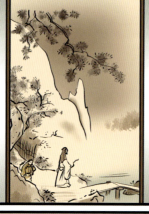
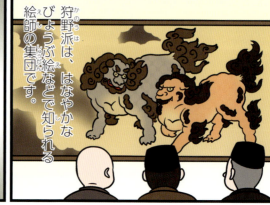

狩野派は、はなやかなびょうぶ絵などで知られる絵師の集団です。狩野正信が室町幕府の絵師となると、その後も権力者に仕え、江戸時代末まで日本最大の絵師の集団として活動しました。

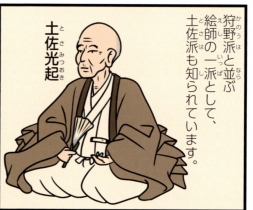

狩野派と並ぶ絵師の一派として、土佐派も知られています。

そのほかに、安土桃山時代から江戸時代初期にかけての、俵屋宗達や尾形光琳らは、琳派とよばれました。

ミニ情報　平安時代後期から鎌倉時代にかけて、多くの肖像画がかかれた。実在の人物をモデルにリアルにえがく肖像画を似絵、禅宗の高僧の姿をえがいた肖像画を頂相（「ちんそう」ともいう）という。

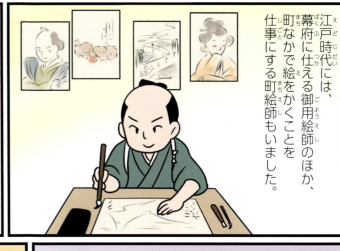

江戸時代には、幕府に仕える御用絵師のほか、町なかで絵をかくことを仕事にする町絵師もいました。

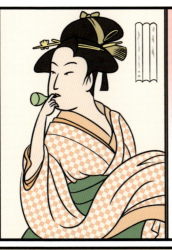

版画としてすられた浮世絵は、庶民の人気を集めました。

江戸時代半ばには、中国の南宗画という絵にえいきょうを受けた南画がはやりました。

これが西洋の絵か！

明治時代になると、西洋の絵画がたくさん入ってきます。

美術研究家のフェノロサは、日本で伝統的にえがかれてきた絵を「日本画」とよび、そのすぐれた点をあげました。

写真のような、見たものそのままをえがくのではない。
陰影がない。
輪郭線がある。
色調が濃厚ではない。
表現が簡潔である。

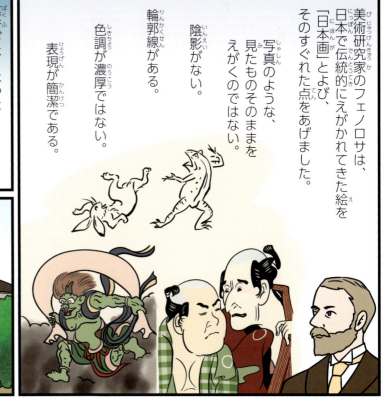

われわれの役目は終わった。

幕府がなくなった明治時代には、御用絵師はいなくなりました。

東京美術学校校長
岡倉天心

学校で絵を学んで画家になる人も現れました。

ミニ情報 フェノロサ（1853～1908年）は、アメリカの東洋・日本美術研究家。外国人教師として来日し、政治学などを教えた。美術に関心が深く、日本美術の研究をして日本画に価値を見いだした。

絵巻物を探検！

絵巻物

紙や絹の布を横に長くつなぎ、物語などを表現した絵画です。絵だけのものと絵に話が書きそえられているものがあります。

平安時代から、できごとや物語を絵で表現する絵巻物がかかれるようになりました。

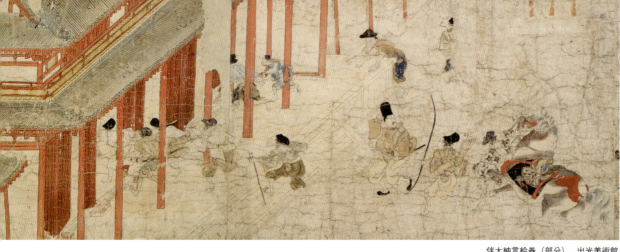

鳥獣人物戯画　高山寺

伴大納言絵巻（部分）　出光美術館

源氏物語絵巻　宿木（部分）

12世紀の作。平安時代中期の長編小説『源氏物語』の場面をえがいたもの。もともとは全54帖のそろいだったと考えられているが、現存するのは一部のみ。右は「宿木」の帖。屋内の様子がわかるように、建物の屋根をかいていない。日本画ではあまり使われない緑色や青が使われている。

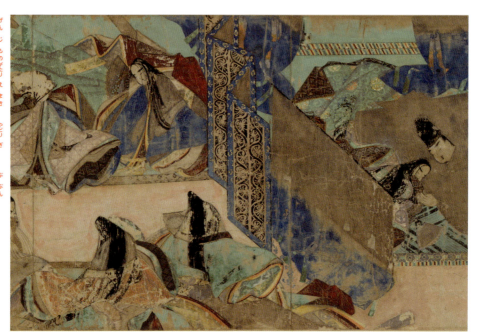

国宝 源氏物語絵巻　宿木（二）絵　徳川美術館　徳川美術館所蔵　©徳川美術館イメージアーカイブ/DNPartcom

ミニ情報　「鳥獣人物戯画」の作者とされてきた鳥羽僧正（1053〜1140年）は、覚猷という高僧。京都の鳥羽に住んだことから鳥羽僧正といわれる。絵が得意で、大和絵の名手だった。

8

鳥獣人物戯画（部分）

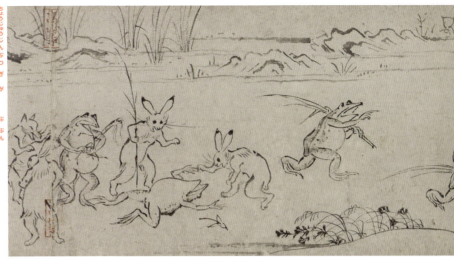

全四巻からなり、平安時代後期と鎌倉時代に分けてかかれたとされる。平安時代中期の鳥羽僧正の作と伝わるが、複数の絵師によるものと考えられ、作者は不明とされる。かえる、うさぎ、さるなどさまざまな動物が登場し、遊ぶ様子が44mにわたって生き生きとえがかれている。

長さにびっくり！

伴大納言絵巻（部分）

12世紀の作。866年に起こった応天門（都にあった門）炎上事件に関する大納言伴善男の陰謀が明らかになり、刑罰を受けるまでの物語をえがく。上・中・下巻に分かれ、全体で26m以上ある。

石山寺縁起絵巻（部分）

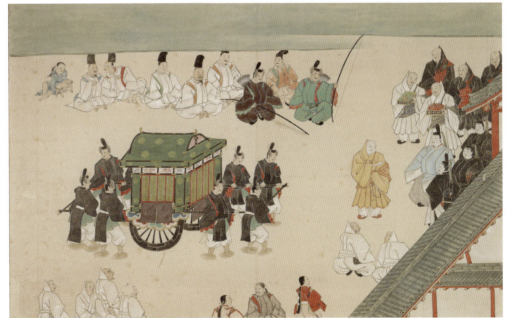

石山寺（滋賀県）の創建と、ご本尊の観世音菩薩の霊験を、全七巻にかき表したもの。一〜三巻と五巻は鎌倉時代後期、四巻は室町時代、六・七巻は江戸時代と、かかれた年代と作者はことなる。寺の創建時の不思議な話や、紫式部が『源氏物語』を構想した話など、さまざまな場面がえがかれている。

出典：ColBase (https://colbase.nich.go.jp)（模本）

ミニ情報　「伴大納言絵巻」にかかれているのは、応天門の変という事件のあらまし。大納言伴善男が応天門に火をつけ、左大臣源信に罪を着せようとしたが、発覚して流罪に処せられた。

水墨画を探検！

鎌倉時代ごろに、すみの濃淡で明暗を表し、自然や人物などをかく水墨画が、宋（中国）から伝わりました。室町時代にかけて、日本でもさかんにかかれるようになりました。

瓢鮎図（部分）

15世紀、禅僧の画家、如拙の作。仏教の一派の禅宗の「ひょうたんでなまずをつかまえるにはどうするか」という問いかけを表したものとされる。

国宝　瓢鮎図　退蔵院　写真提供：京都国立博物館

蝦蟇河豚相撲図

18世紀の作。作者は、江戸時代後期の画家、伊藤若冲。ひきがえるとふぐが相撲をとるユーモラスな場面をかいている。2011年に発見された作品。

写真提供：＠KYOTOMUSE（京都国立博物館）

寒山拾得図

15世紀の作。作者は、画僧（画家である僧）の周文（雪舟の師）と伝わる。寒山と拾得は唐（中国）の修行僧で、よく絵の題材になっている。

出典：ColBase (https://colbase.nich.go.jp)

柴門新月図

1405年の作。作者不明。絵の上に漢詩を書いたもので詩画軸という。柴垣の門の前での別れをえがいている。

国宝　柴門新月図　藤田美術館所蔵

ミニ情報　伊藤若冲（1716〜1800年）は、京都の青物問屋に生まれ、家業をしながら狩野派に絵を学んだ。手本をまねするだけのやり方に不満をいだき、身近な生き物などを写生した。鶏の絵が得意だった。

雪舟の水墨画

室町時代半ば、禅のえいきょうを受けて水墨画が数々かかれるようになりました。雪舟は、中国の水墨画の様式をこえ、大胆で力強い独自の水墨画を完成させました。

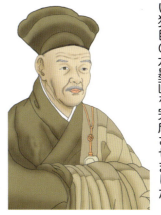

1420～1506?年。僧、画家。備中（岡山県）に生まれる。幼いころ、寺での修行中に絵ばかりかいていたためにしばられたが、足の指を使ってなみだでかいたねずみの絵が本物そっくりだったという話がある。

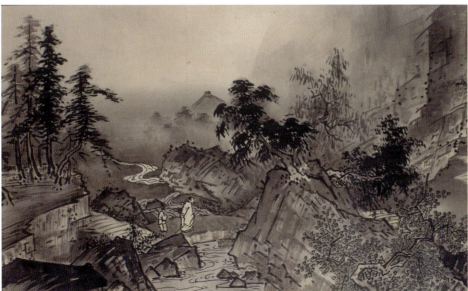

毛利博物館蔵

四季山水図（山水長巻）（部分）

1486年の作。春夏秋冬の自然の様子と、そこに生きる人々をえがいた絵巻物。

天橋立図

16世紀初めの作。20枚の紙をはりつぎ、たたみ1枚分ほどにして、雄大な自然の風景をえがいた。

すみだけで表すなんてすごい！

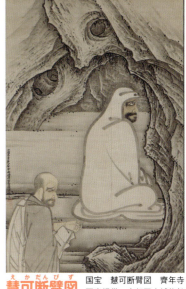

慧可断臂図

国宝 慧可断臂図 齊年寺
写真提供：京都国立博物館

1496年の作。中国の禅僧、達磨と弟子の話をえがいたもの。

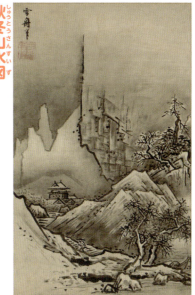

秋冬山水図

15世紀末～16世紀初めの作。秋と冬の風景をかいた山水画のうち、冬の絵。がけを中心に、冬がれの光景をえがいた傑作。

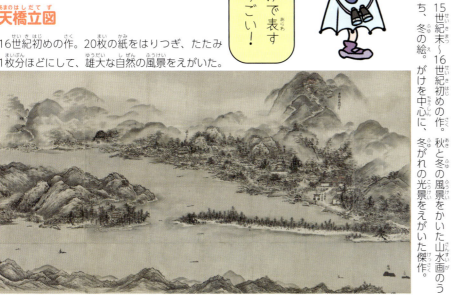

写真提供：@KYOTOMUSE（京都国立博物館）

東京国立博物館所蔵　Image: TNM Image Archives

ミニ情報　画聖といわれる雪舟は、「四季山水図」、「破墨山水図」、「慧可断臂図」、「天橋立図」、「秋冬山水図」、「山水図」の6点が国宝に指定されている。ほかに重要文化財指定の作品も多数ある。

障壁画を探検！

安土桃山時代に、壮大な天守をもつ城が築かれるなど、ごうかな文化がさかんになり、びょうぶや建物のふすまなどに、壮麗な絵がかかれました。これらの絵を障壁画といいます。

ふすま絵

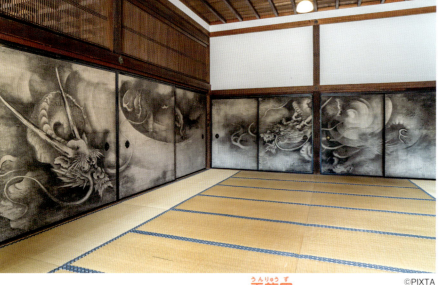

©PIXTA

雲龍図
1599年に、海北友松によってえがかれた京都・建仁寺のふすま絵。元は方丈東南の礼の間のふすまにえがかれたもの。

松孔雀図
京都・二条城二の丸御殿の大広間にかかれた。17世紀、狩野探幽の作。

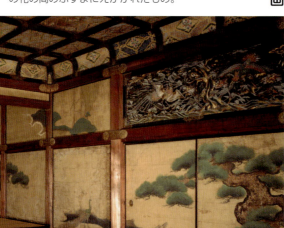

写真提供：元離宮二条城事務所

ごうかな絵が多い！

檜図屏風
1590年に、狩野永徳がふすま絵としてかいた作品。現在はびょうぶにつくり直されている。

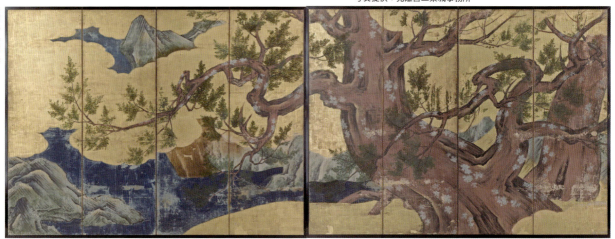

出典：ColBase (https://colbase.nich.go.jp)

ミニ情報　「檜図屏風」の作者、狩野永徳（1543〜1590年）は、幼いころから祖父、狩野元信の指導を受けて育った。織田信長や豊臣秀吉の御用絵師として、安土城や大阪城などにふすま絵をかいた。

びょうぶ絵

洛中洛外図屏風（上杉本）

京都の町のくらしの様子をえがいたびょうぶ絵。16世紀後半に、織田信長が狩野永徳にかかせた。

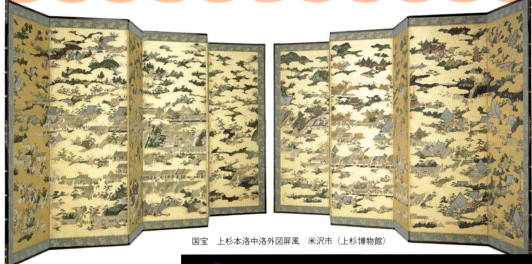

国宝　上杉本洛中洛外図屏風　米沢市（上杉博物館）

風神雷神図屏風

江戸時代前期に俵屋宗達がかいたびょうぶ絵。金箔をはり、向かって右に風神、左に雷神をえがいている。

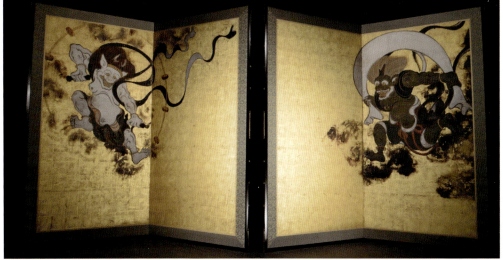

©PIXTA（複製）

松林図屏風

16世紀末ごろに、長谷川等伯がかいたびょうぶ絵。松林の水墨画。

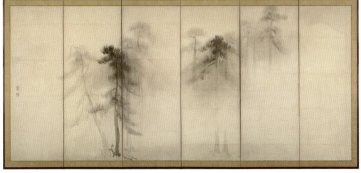
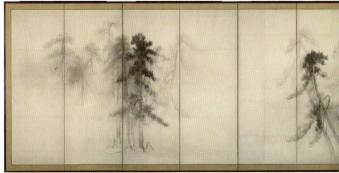

出典：ColBase (https://colbase.nich.go.jp)

燕子花図屏風

18世紀前半、尾形光琳の作。金地に、かきつばたの群生をえがいたもの。

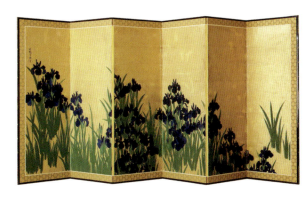
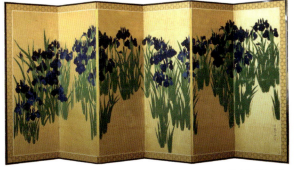

根津美術館所蔵

ミニ情報　京都の風景や人々のくらしをえがく洛中洛外図は、戦国時代から江戸時代にかけて多数かかれた。上の図は、織田信長が越後（新潟県）の武将、上杉謙信におくったものとされる。

浮世絵を探検！

江戸時代後期、文化の中心は江戸（現在の東京）に移りました。19世紀ごろから、風景、人物などをえがいた浮世絵が流行しました。

江戸三座役者似顔絵

1794年、東洲斎写楽のえがいた浮世絵。歌舞伎役者、市川鰕蔵の顔をえがいたもの。

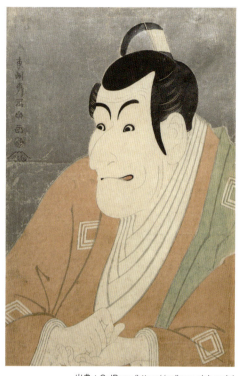

出典：ColBase (https://colbase.nich.go.jp)

つれびき

18世紀、鈴木春信のえがいた浮世絵。体を寄せ合って三味線をひく男女をえがいている。

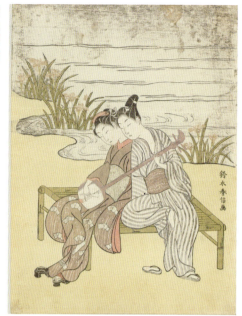

鈴木春信　つれびき（太田記念美術館蔵）

婦女人相十品　ビードロを吹く女

18世紀末、喜多川歌麿のえがいた浮世絵。江戸の町娘が、ガラス製のおもちゃをふいている様子をえがいたもの。

サイネットフォト

江戸時代の人の様子がわかるね。

浮世絵ができるまで

江戸時代には、手作業で印刷された浮世絵が売られていました。絵師、ほり師、すり師が作業を分担して製作していました。浮世絵は1枚が、そば1ぱい分と同じくらいの値段でした。

すり師がする。　　ほり師が版木をほる。　　絵師が原画をかく。

ミニ情報　浮世絵には絵師が筆でかく肉筆画と印刷する木版画がある。木版画は、初め黒1色の黒摺絵だったが、紅を加えて2〜3色ですった紅摺絵が生まれ、多色ずりの錦絵が生まれた。

富嶽三十六景

葛飾北斎が富士山をモチーフとしてかいた一連の浮世絵。三十六景という作品名だが、全部で46点。さまざまな場所から見た富士山を大胆にえがいている。

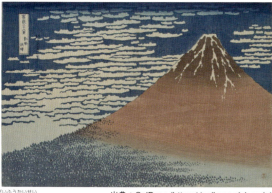
凱風快晴　出典：ColBase (https://colbase.nich.go.jp)

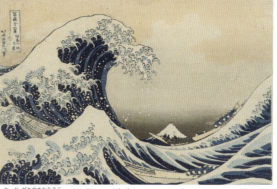
神奈川沖浪裏　出典：ColBase (https://colbase.nich.go.jp)

東海道五十三次

歌川広重が、東海道（江戸から京都までの街道）沿いの風景をえがいた55枚の浮世絵。西洋画の遠近法を取り入れるなどの新しさが見られる。

庄野　出典：ColBase (https://colbase.nich.go.jp)

箱根　出典：ColBase (https://colbase.nich.go.jp)

江戸の浮世絵師

鈴木春信
1725?～1770年。初めは2～3色ずりで役者絵をかいていたが、1765年に多色ずりの錦絵をつくりだした。豊かな色彩で、女性の姿を多くえがいた。

喜多川歌麿
1753～1806年。浮世絵を学び、花や鳥などの自然をえがいていたが、後に美人画をかくようになった。女性の顔を画面いっぱいにかく新しい美人画で人気となった。

東洲斎写楽
生没年不明。正体がなぞの浮世絵師。活やくした時期は、1794年から翌年までのわずか10か月だったが、140点の作品をのこした。役者の姿をありのままにかいた作品が多い。

葛飾北斎
1760～1849年。浮世絵のほか、狩野派の絵や西洋画なども学んだ。大胆な構成と力強い線の風景画を多くえがいた。30もの筆名を使い、生がいに90回も引っこしている。

歌川広重
1797～1858年。武士の家に生まれ、浮世絵を習う。「木曽海道六十九次」、「東海道五十三次」、「名所江戸百景」など、風景画の名手。

西洋絵画にえいきょうをあたえた浮世絵

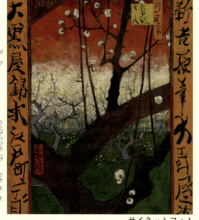
サイネットフォト

江戸時代、日本からヨーロッパに磁器などを輸出する際に、浮世絵がすられた紙がつめ物にされており、それを見たヨーロッパの人がすばらしさにおどろいたという話があります。フランスのクロード・モネやゴッホなどの画家が、浮世絵に感動し、自分の絵にも取り入れようとしました。浮世絵が、西洋絵画にえいきょうをあたえていたのです。

フランスの画家ゴッホが、歌川広重の浮世絵をまねてかいた絵。もとの絵を忠実に写し取り、左右の漢字も、まねをしてかいている。

ミニ情報　浮世絵を企画、製作、販売していたのは版元だった。江戸時代中期から後期に活やくした蔦屋重三郎は、江戸でトップクラスの版元だった。東洲斎写楽の浮世絵も蔦屋重三郎が手がけた。

日本画を鑑賞しよう！

日本画とまとめてよばれますが、さまざまな絵があります。いろいろな日本画を味わってみましょう。

紙本墨画枯木鳴鵙図

17世紀前半に、武芸者として知られる宮本武蔵がかいた水墨画。枯れ枝にとまるモズと枝を登る虫を、静と動の対比でえがいている。

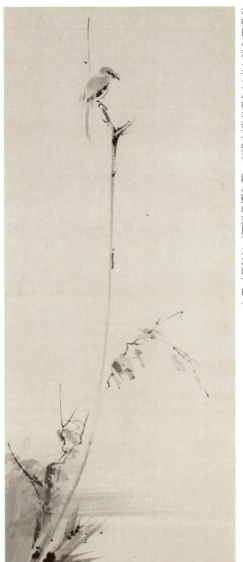

重要文化財「枯木鳴鵙図」宮本武蔵筆　和泉市久保惣記念美術館蔵

いろいろな種類の絵があるんだね。

返魂香之図

所蔵：久渡寺　画像提供：弘前市

江戸時代中期に京都で活やくした円山応挙の作品。応挙は、足のない幽霊の絵を初めてかいたことで知られる。

鳥獣戯画　猫又と狸　下絵

江戸時代末期〜明治時代の日本画家、河鍋暁斎の作品。動物をえがいたユーモアあふれる作品。

絵本水や空

江戸時代中期の耳鳥斎の作品。歌舞伎役者の姿をデフォルメしてえがいている。

耳鳥斎 画『絵本水や空』、八文字屋八左衛門、安永9 [1780].
国立国会図書館デジタルコレクション https://dl.ndl.go.jp/pid/2537568（参照 2025-03-05）

北斎漫画

葛飾北斎　北斎漫画　十編（太田記念美術館蔵）

葛飾北斎（→15ページ）の作品。「漫画」は、現在のマンガとはちがい、「とりとめもなくかいた絵」という意味だと考えられる。

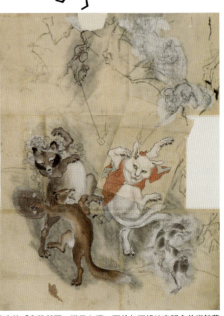

河鍋暁斎筆「鳥獣戯画　猫又と狸　下絵」河鍋暁斎記念美術館蔵

ミニ情報　円山応挙（1733〜1795年）は、丹波（京都府）の農家に生まれる。写生を重視し、風景画などで西洋的な遠近法などを取り入れた。三井家などの裕福な商人層に人気があった。

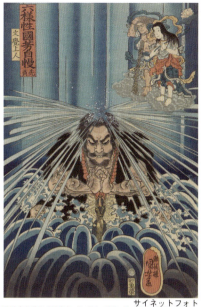

六様性国芳自慢 先負 文覚上人

江戸時代末期に活やくした浮世絵師、歌川国芳の迫力ある武者絵(武将や英雄の絵)。

サイネットフォト

兎図

江戸幕府の三代将軍徳川家光の作品。毛のふさふさしたうさぎを、かわいらしくえがいている。

徳川家光《兎図》

屈原

明治～昭和時代に活やくした横山大観の作品。古代中国の政治家、屈原を、向かい風の中に立つ怒りの表情で決意を秘めた人物としてえがいたもの。

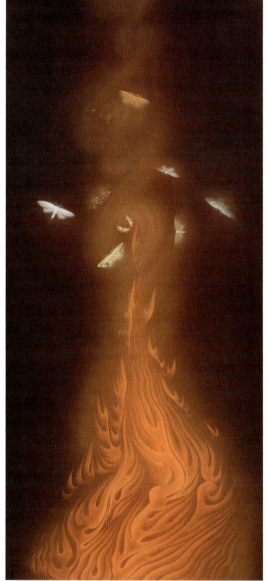

速水御舟《炎舞》【重要文化財】 山種美術館

炎舞

明治～昭和時代の画家速水御舟の作品。3か月間、たき火を観察し続けた末にかいたとされる傑作。

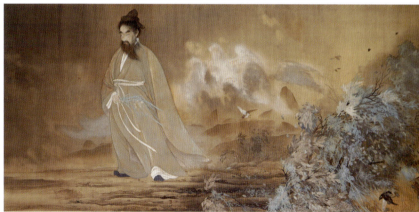

横山大観《屈原》 嚴島神社 写真提供：便利堂

日本画の材料

伝統的な日本画は、和紙や絹の布に、天然の鉱石をくだいてつくった岩絵の具やすみなどでえがきます。貝殻をくだいたごふん（白い絵の具）ににかわ（動物や魚の皮などを煮てとったコラーゲンを濃縮し、固めて乾燥させた接着剤）、下ぬり用の水干絵の具などを使います。

さまざまな岩絵の具（右）と、そのもとになる鉱物のひとつ、孔雀石（左）。

ミニ情報 歌川国芳（1797～1861年）は、中国の物語からの「通俗水滸伝豪傑百八人」で人気を得て、多くの武者絵をかいた。ほかにも、ねこの擬人化や戯画で、多くの斬新な作品をえがいている。

第2章 焼き物

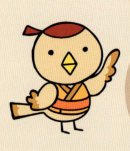

クイズ❶

たぬきの置き物で知られる信楽焼は、焼き物の種類ではどれ？

25、27ページを見よう。

1. 陶器
2. 磁器
3. 炻器

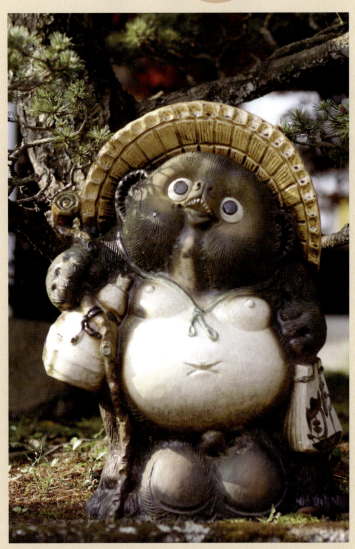

©PIXTA

ねんどなどをこねて形をつくり、焼き上げた器などを、まとめて焼き物とよびます。

焼き物の茶わんやお皿があるね。

クイズ ❷

焼き物をつくるときに使う道具、「ろくろ」はどれ？

22ページを見よう。

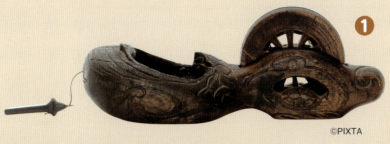
❶ ©PIXTA

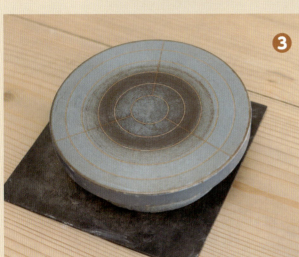
❸

❷ ©PIXTA

クイズ ❸

焼き物を焼くときの温度と時間は、およそどれくらい？

23ページを見よう。

❶ 約120℃で3分ほど
❷ 1200℃以上で約13時間
❸ 約1万2000℃で30分ほど

焼き物の魅力を探検！

日本では、大昔から、さまざまな焼き物がつくられてきました。

焼き物は、古くから世界各地でつくられていました。

古代中国の遺跡からも焼き物が見つかっています。

中国では、人間の形をまねてつくられた焼き物も見つかっています。

その後も焼き物の技術が発達し、日本にも伝わりました。

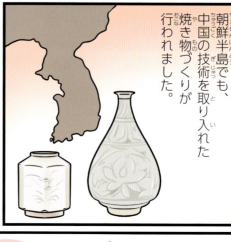

朝鮮半島でも、中国の技術を取り入れた焼き物づくりが行われました。

中東では、器などのほか、建築に使われるタイルもつくられました。

ヨーロッパでも各地に焼き物文化がありました。

ドイツ・マイセンの食器などはよく知られています。

ミニ情報 人類が化学変化を利用してつくった最初の道具は焼き物だったとされる。世界各地で土器がつくられたが、日本の縄文土器は約1万2000年前からつくられており、世界最古の焼き物のひとつ。

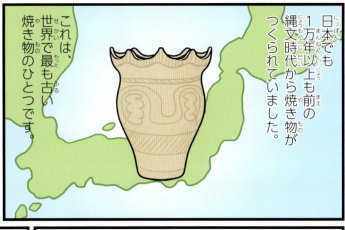

日本でも1万年以上も前の縄文時代から焼き物がつくられていました。これは、世界で最も古い焼き物のひとつです。

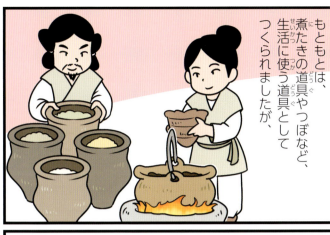

もともとは、煮たきの道具やつぼなど、生活に使う道具としてつくられましたが、

江戸時代につくられるようになった磁器、有田焼（伊万里焼）は、すきとおるような白と、はなやかな色彩をもち、

芸術作品としての魅力をもつものもあります。

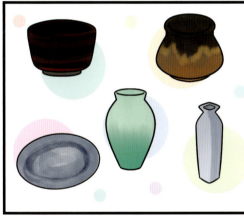

原料の土や陶石の質、釉薬の種類や使い方、焼く温度などによって、さまざまな風合いの焼き物が生まれます。

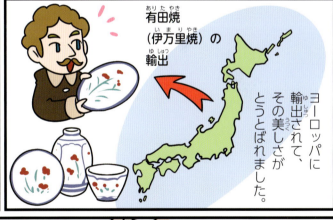

有田焼（伊万里焼）の輸出

ヨーロッパに輸出されて、その美しさがとうとばれました。

焼き物づくりの伝統は各地で受けつがれています。

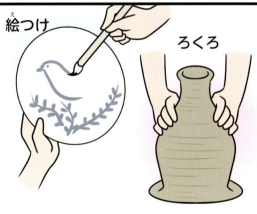
ろくろ

絵つけ

窯で焼く

芸術的な作品

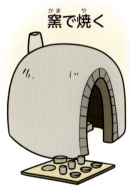

つくってみたいな。

ミニ情報　焼き物の原料になるねんどには、珪石や長石などがふくまれている。高温で焼くと、珪石や長石がとけてガラスのようになって土のつぶをつなぐので、焼き物から水がもれなくなる。

焼き物のつくり方を探検！

焼き物は、土や石（陶石）を材料として形をつくり、火で焼いてつくります。種類によって、つくり方がちがいます。

なるほどなるほど。

形をつくる

原料で形をつくります。形のつくり方には、主に3つの方法があります。

〈磁器〉 陶石
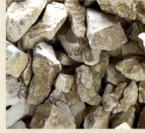
渡辺広史／アフロ
細かくくだいて粉にし、水を加えてねんどのようにする。

〈陶器〉 土（ねんど）
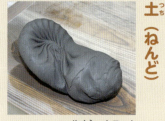
サイネットフォト
長石などと混ぜる。

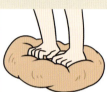
よく練って、中の空気を外に出す。

ろくろ。回しながら形をつくる。

ひもづくり。ねんどのひもを輪に重ね、ならす。

手びねり。手で形をつくる。

乾燥させて素焼きする

乾燥させた後、絵つけや釉薬づけがしやすくなるように800℃ほどで素焼きします。

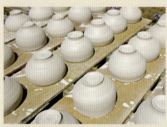
ふなせひろとし／アフロ

飯田信義／アフロ

絵つけと釉薬づけ

絵をかいて、釉薬につけます。釉薬は、長石や珪石、植物などの灰、石灰、色をつけるための少量の金属を調合したものです。

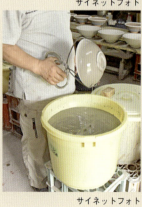
サイネットフォト
絵や模様をかく。釉薬の下にかく下絵つけと、釉薬の上にかく上絵つけがある。

釉薬につける。つやを出して美しくするとともに、水を吸わず、かたくなるようにする。
サイネットフォト

ミニ情報 焼き物の原料にになる土の主な成分は、珪石、長石、カオリンで、よい割合になるように、いくつかの土を混ぜる。だが、1種類の土だけでまかなえるものもあり、「単味」とよばれる。

本焼きをする

1200℃以上の温度で、おおよそ13時間以上かけて焼きます。焼くための設備を窯といいます。窯にはいくつかの種類があります。

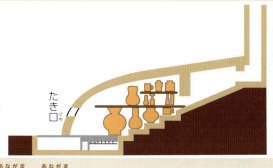

穴窯（窖窯）

最も古い形式の窯。穴の中で焼く方法です。地下に穴をほる形式のものと、山などの傾斜地におおいをつけた形式のものがあります。

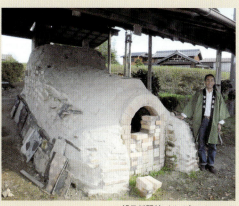

朝日新聞社／サイネットフォト

大窯

たき口のおくに、柱をたくさん立ててほのおを分けます。焼く部屋全体にほのおの熱がいきわたります。

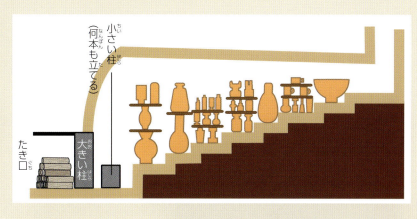

登り窯

斜面に、階段状につくられた窯です。5～7つほどの部屋に分かれ、各部屋から焼き物を出し入れします。

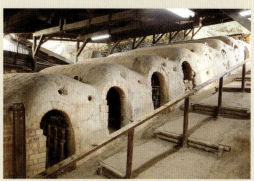

飯田信義／アフロ

さまして窯から出す

火を消して2日ほどかけてゆっくりさまし、窯から取り出します。

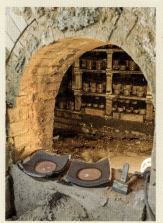

アフロ

※本焼きのあと、上絵つけをして再度焼くこともあります。

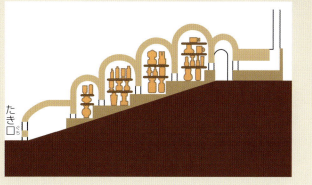

ミニ情報　焼き物を焼く最中に燃料のまきの成分が素地の成分と化合して釉薬のようなはたらきをするものを自然釉という。

焼き物の種類を探検！

焼き物は、原料やつくり方によって、いくつかの種類に分けられます。

いろいろな種類があるね。

陶器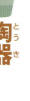

土（ねんど）に長石などを混ぜたものを原料にします。釉薬（うわ薬）（→22ページ）をかけて、1100～1200℃で焼きます。表面にガラスの膜ができて、つやのあるしあがりになります。光を通さず、少し吸水性があります。

陶器の徳利
©PIXTA

茶道用の陶器の茶わん
©PIXTA

磁器

陶石の粉を原料にします。釉薬をかけて、1200～1400℃で焼きます。うすくて軽く、じょうぶな焼き物です。光を通し、吸水性はありません。

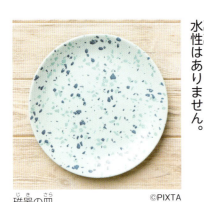

磁器の皿
©PIXTA

焼き物の種類

	原料	焼く温度の目安	主な特ちょう
土器	自然のねんど	700～800℃	光を通さない。水を吸いやすい。たたくとにぶい音がする。釉薬を使わない。
炻器	調整したねんど	1100～1300℃	光を通さない。水をほとんど吸わない。たたくとにぶい音がする。釉薬を使わない。
陶器	調整したねんど	1100～1200℃	光を通さない。水を少し吸う。たたくとにぶい音がする。釉薬を使うことが多い。
磁器	陶石 長石など	1200～1400℃	光を通す。水を吸わない。たたくと金属的な音がする。釉薬を使う。

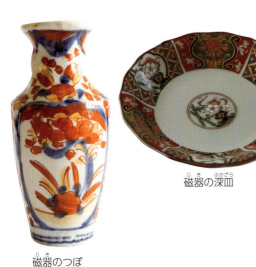

磁器のつぼ
磁器の深皿
©PIXTA

ミニ情報 焼き物の色合いは、原料や釉薬の成分で決まる。鉄は、黄色、褐色、黒、青などの色が出る。また、銅は、緑色や赤色が出る。

炻器（せっき）

鉄分などを多くふくむ土（ねんど）が原料です。1100〜1300℃で焼きます。釉薬は使いません。固く焼きしまり、吸水性はほとんどありません。古墳時代の須恵器に始まります。

古墳時代の須恵器
出典：ColBase (https://colbase.nich.go.jp)

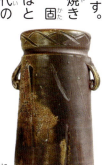

炻器の花入れ（備前焼）
©PIXTA

土器（どき）

野山でとれるねんどをそのまま使います。ねんどをこねて形をつくり、たき火のような野焼きで焼きます。700〜800℃と焼く温度が低く、水を吸いやすく、こわれやすい焼き物です。

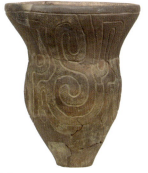

出典：ColBase (https://colbase.nich.go.jp)

弥生土器。弥生時代（約2300年〜約1800年前）につくられた。

縄文土器。縄文時代（約1万2000年〜約2300年前）につくられた。

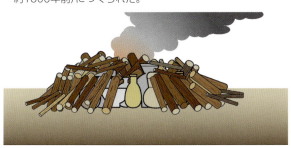

野焼き。平らな地面を浅くほり、成形した器などを置いて、その周りで木材を焼く。

信楽焼は、炻器のひとつ。
©PIXTA

焼き物を美しくよみがえらせる「金つぎ」

焼き物は割れたり欠けたりすることがあります。そんな焼き物を捨てるのではなく、修復して美しくしたてる技法に「金つぎ」があります。これわれたところをうるしで接着し、金粉などをほどこしてしあげます。新しい美しさを楽しむ金つぎは、道具を大切にする「もったいない」の精神や、欠けたことをマイナスではなく、むしろプラスととらえようとする姿勢がうかがえます。

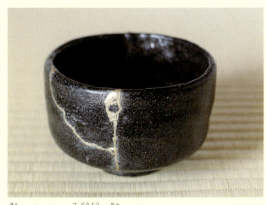

金つぎされた茶道用の茶わん。
©PIXTA

ミニ情報 金属のコバルトをふくむ、呉須という顔料で藍色の模様をかき、その上に無色の釉薬をかけて焼いた陶磁器を染付という。藍色の濃淡などで印象のちがう焼き物ができる。

各地の焼き物を探検！

日本各地に、焼き物の産地があります。それぞれの特ちょうを見ていきましょう。

このほかにもたくさんの焼き物があるそうだよ。

① 益子焼（栃木県）

江戸時代末期に始まります。この土地の土の性質から、厚手の焼き物であることが特ちょうです。大正時代にこの地に移り住んだ濱田庄司が芸術性の高い作品をうみ、多くの陶芸家が集まりました。

② 美濃焼（岐阜県）

5世紀から始まり、安土桃山時代に茶の湯の茶わんを多く焼き、全盛期をむかえました。志野、織部（写真）、瀬戸黒、黄瀬戸などの焼き物があります。現在も全国有数の陶磁器の産地です。

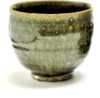

③ 瀬戸焼（愛知県）

古墳時代から須恵器が焼かれ、後に陶器や磁器も焼かれるようになりました。焼き物を「せともの」というのは、この地名がもとになっています。この土地の土には鉄分が少なく、白い焼き物ができます。

④ 常滑焼（愛知県）

平安時代末期に始まり、鎌倉時代までに、かめやつぼが大量に生産され、全国に送られました。釉薬を使わない、焼きしめといわれる陶器で、朱色のしあがりが特ちょうです。江戸時代後期に急須づくりが始まりました。

⑤ 九谷焼（石川県）

江戸時代初期に、九谷村で始まりました。一時とだえましたが、約100年後に再興され、現在に続いています。すきとおる下地に、色あざやかな絵がかかれていることが特ちょうです。加賀市や小松市などでつくられています。

⑥ 万古焼（三重県）

江戸時代中期に始まりました。いったんとだえましたが、江戸時代末期に再興しました。熱に強いことが特ちょうです。土なべの生産が多く、現在日本で使われている土なべの8割は万古焼ともいわれています。

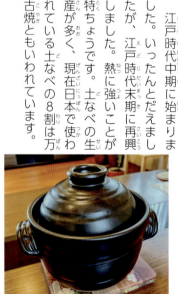

ミニ情報　陶磁器を焼くときに、ほのおの具合や釉薬の加減で、予期していなかったしあがりになることがある。これを「窯変」または「火変わり」という。

⑦ 信楽焼（滋賀県）

鎌倉時代に始まり、室町時代に茶の湯がさかんになると、多くの茶人が愛用しました。ざらざらした手ざわりと窯変が特ちょうです。たぬきの置き物が有名です。

⑧ 京焼（京都府）

京都でつくられる清水焼、音羽焼などの焼き物をまとめていいます。安土桃山時代から江戸時代初期に始まりました。野々村仁清と尾形乾山が発展させました（→29ページ）。

⑨ 備前焼（岡山県）

古墳時代の須恵器に始まり、平安時代には多くの器がつくられました。釉薬を使わず、赤褐色であることが特ちょうで、窯の中の灰の落ち方などでさまざまな模様ができます。

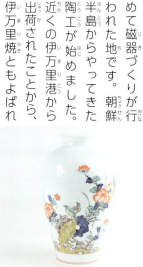

⑩ 砥部焼（愛媛県）

江戸時代後期に砥石くずを原料にして始まりました。その後、質のよい陶石が見つかり、白磁器がつくられるようになりました。やや厚手で、藍色の文様が特ちょうです。

⑪ 萩焼（山口県）

豊臣秀吉の朝鮮出兵のときに連れ帰った陶工が始めました。低温でじっくり焼かれます。吸水性が高いため、表面のひびからお茶などが入ると、見た目が変わっていきます。

⑫ 有田焼・伊万里焼（佐賀県）

有田は、日本で初めて磁器づくりが行われた地です。朝鮮半島からやってきた陶工が始めました。近くの伊万里港から出荷されたことから、伊万里焼ともよばれます。

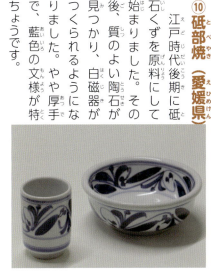

⑬ 唐津焼（佐賀県）

安土桃山時代から江戸時代にかけて大生産地になっていました。西日本では焼き物のことを「からつもの」というほどで、多くの種類があります。

⑭ 波佐見焼（長崎県）

1600年前後に始まった、天草陶石を原料とする磁器です。すき通るような白い地に藍色で絵つけをした器がつくられています。型づくり、生地づくりなどを分業しています。

⑮ 壺屋焼（沖縄県）

沖縄では、焼き物を「やちむん」といいます。琉球王国時代からつくられ、中国や朝鮮、東南アジアなどの技術が取り入れられています。素朴な味わいが特ちょうです。

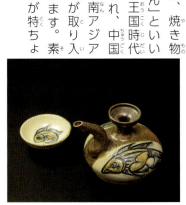

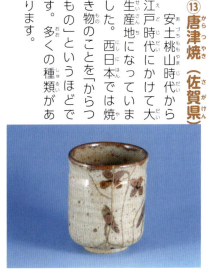

ミニ情報　陶磁器の名産地では、焼き物をたくさん出品して販売する焼き物市を実施しているところが多い。益子焼、美濃焼、瀬戸焼、信楽焼などの焼き物市では、多くの観光客が訪れて盛況となる。

焼き物の名品を探検！

名工とよばれる職人により、数々のすぐれた焼き物が生み出されてきました。その一方で、名もない職人がつくった名品も伝わっています。

白楽茶碗銘不二山

江戸時代初期に、本阿弥光悦がつくった茶わん。むすめが嫁ぐ際に持たせたといいます。上半分が乳白色、下半分が黒褐色で、雪をいただいた富士山を思わせることから名づけられました。

サンリツ服部美術館所蔵

志野茶碗銘卯花墻

安土桃山時代の作で、作者は不明。美濃焼のうち、志野焼とよばれる種類の茶わん。うっすら赤い白が温かみを感じさせます。ろくろで形をつくったあと、へらでけずったあと、ゆがませています。垣根のような文様があります。

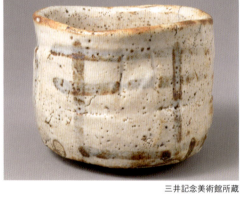

三井記念美術館所蔵

秋草文壺

平安時代末に、愛知県の渥美窯でつくられたとされるつぼ。1942年に、神奈川県川崎市で発見されました。作者不明。骨つぼとして使われていたようです。すすき、やなぎ、トンボなどの文様がほられています。

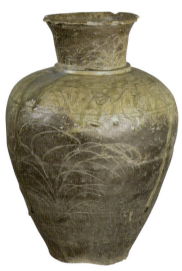

秋草文壺　慶應義塾所蔵

色絵藤花文茶壺

江戸時代前期に、野々村仁清がつくったつぼ。白い地に、さきほこる藤の花がえがかれています。

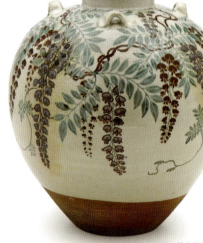

MOA美術館所蔵

このページのものは全部国宝なんだね。

ミニ情報　国宝に指定されている焼き物（陶磁器）は14件だが、8件は中国、1件は高麗（朝鮮半島）の陶磁器で、日本でつくられたものは5件のみ。そのうち茶わんが2件、つぼが2件、香炉が1件。

色絵雉香炉

江戸時代前期に、野々村仁清がつくった香炉。ほぼ実物大のキジとしてつくられています。緑、紺青、赤などの絵の具と金彩で、キジの羽毛を表現したごうかな作品です。それぞれ上下2つに分かれ、上のふたにはけむりをにがすための穴があります。長く水平なおすの尾には、高度な技術がうかがえます。

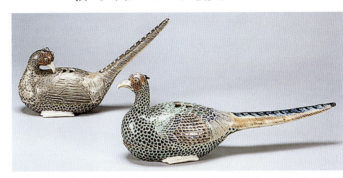

右：《色絵雉香炉》（国宝）　左：《色絵雌雉香炉》（重要文化財）　石川県立美術館所蔵

色絵花鳥文大深鉢

江戸時代前期につくられた深ばち。有田焼の赤絵の技法を始めたとされる酒井田柿右衛門がつくったと伝わります。白い地に、美しい絵をえがいています。当時、ヨーロッパへの輸出用として、ふたつきでつくられていたものです。

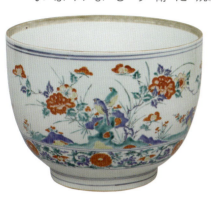

出典：ColBase (https://colbase.nich.go.jp)

織部扇形蓋物

江戸時代前期の作品。美濃焼の織部という種類で、おうぎ形のふたつきの食器です。ふたにはへらでおうぎの骨と紙を表し、骨の真ん中につまみをつけています。緑色の釉薬を使うのは、織部独特の手法。

銹絵寒山拾得図角皿

江戸時代中期に、尾形乾山がつくった作品。それぞれ、縦横約22cmの正方形の角皿です。絵は、兄の尾形光琳がかいています。2枚とも中央あたりに人物をえがき、その横に冒頭に朱印をおした文字が書かれています。もともと一対でつくられたかどうかは不明です。

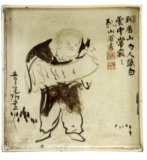

写真提供：@KYOTOMUSE（京都国立博物館）

写真提供：@KYOTOMUSE（京都国立博物館）

本阿弥光悦
1558～1637年。京都生まれ。茶の湯、絵画、陶芸、書などに多彩な才能を発揮した。大名などとも交友関係があった。自由気ままに生き、茶わんづくりなどに力を入れた。

野々村仁清
生没年不明。江戸時代前期の陶工。丹波（京都）生まれ。若いころ尾張（愛知県）の瀬戸で修業した後、京都の仁和寺のそばに窯を開き、茶つぼや茶わんなどの茶道具を多くつくった。京焼の祖として知られる。

尾形乾山
1663～1743年。陶工・絵師。京都生まれ。尾形光琳の弟。京都の仁和寺の近くに住み、野々村仁清から焼き物づくりを学ぶ。京都の鳴滝に窯をつくって焼き物づくりにはげんだ。後には、江戸（東京）に移り、焼き物づくりを続けた。

酒井田柿右衛門（初代）
1596～1666年。江戸時代前期の陶工。肥前の有田（現在の佐賀県有田市）で生まれた。赤、緑、黄、むらさきなどで絵つけをする赤絵の技法を始めた。赤絵の技法は日本各地のほか、海外にも広まった。

ミニ情報　野々村仁清の色絵雉香炉は、おす・めすのつがいでつくられている。めすは頭を後ろにして毛づくろいをしている姿勢でつくられている。国宝になっているのはおすのみで、めすは重要文化財。

焼き物の歴史を探検！

日本の焼き物は、新しい技術を取り入れて発展してきました。その歩みをたどってみましょう。

土器がつくられる

1万年以上前の縄文時代に、土器がつくられていました。表面に縄の紋様があったため、縄文土器とよばれます。次の弥生時代には、縄文土器より高温で焼かれた、かたい弥生土器がつくられました。

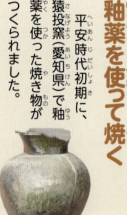

弥生土器　　火焔型縄文土器

出典：ColBase (https://colbase.nich.go.jp)

窯で焼くようになる

古墳時代に朝鮮から新しい技術が伝わりました。窯を使って高温で焼けるようになり、須恵器とよばれる焼き物がつくられました。

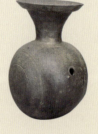

出典：ColBase (https://colbase.nich.go.jp)

窯を使うと高温で焼けるんだね。

釉薬を使って焼く

平安時代初期に、猿投窯（愛知県）で釉薬を使った焼き物がつくられました。

写真提供：＠KYOTOMUSE
（京都国立博物館）

中国から伝わった技術で陶器をつくる

鎌倉時代から室町時代にかけて、すぐれた焼き物が伝わり、宋や明（中国）からのものを唐物とよばれて大切にされました。中国から伝わった、釉薬をかけて焼く技術を用いて、陶器がたくさんつくられました。

宋（中国）から輸入された青磁の花器。
出典：ColBase (https://colbase.nich.go.jp)

長い歴史をほこる日本六古窯

日本各地に焼き物の産地がありますが、なかでも瀬戸・常滑・越前・信楽・丹波・備前の6か所は、平安時代末期ごろから、1000年以上続いている産地です。日本六古窯とよばれ、日本遺産に登録されています。

ミニ情報　縄文土器の中には、燃え上がるほのおの形をつくったかのように見えるものがある。火焔型土器といい、煮たきのほかに祭りなどにも使ったのではないかという説もある。

「茶の湯」の道具がつくられる

室町時代後期から「茶の湯」がさかんになり、国内で焼かれた陶器が「和物」として使われるようになりました。千利休などの茶人は、各地の窯で特色ある焼き物をつくらせる指導をしました。

千利休の指導で長次郎が始めた、楽焼の茶わん。

三井記念美術館所蔵

朝鮮半島から連れてこられた陶工

16世紀の末に豊臣秀吉が、2度にわたって朝鮮半島を攻めました。このとき、朝鮮から陶工たちを連れ帰って、日本に住まわせました。そのひとりである李参平は、肥前国（佐賀県）でくらし、有田焼（伊万里焼）の生みの親になりました。

優雅な京焼がつくられる

江戸時代初期の京都で、野々村仁清や尾形乾山たちが色絵のある陶器をつくりました。これらの焼き物は京焼とよばれてもてはやされました。

野々村仁清のつくったつぼ

野々村仁清作　色絵吉野山図茶壺　福岡市美術館所蔵
画像提供：福岡市美術館／DNPartcom　撮影：山﨑信一

磁器がつくられる

1610年代に、九州の有田地方で、中国や朝鮮の技術を取り入れ、日本で初めての磁器がつくられました。有田焼は、近くの伊万里港からヨーロッパに輸出されました。

有田焼の皿
©PIXTA

ヨーロッパで人気の磁器

17世紀、日本や中国の磁器はヨーロッパでたいへんな人気を集めました。ドイツの王の宮殿であるシャルロッテンブルク宮殿には、磁器をかざる部屋があったほどです。

シャルロッテンブルク宮殿の磁器の間　サイネットフォト

工業化の始まり

明治時代には、工業化が始まり、洋食器の大量生産もされるようになりました。明治時代には磁器は主要な輸出品のひとつでした。

明治時代の洋食器工場
写真：ノリタケ株式会社

> **ミニ情報**　戦国時代に、いくさで勝ったほうびとして茶器などがあたえられるようになると、茶わんの価値が高まった。武将たちは、名品とされる茶わんを競って手に入れようとした。

第3章 彫刻

木やねんど、金属などの材料から、立体的につくった像やかざりは、日本でも古くからつくられてきました。

どんな作品があるのかな？

いつごろからつくられていたのかな？

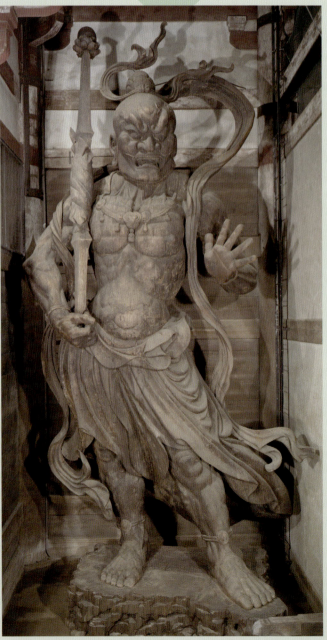

東大寺　写真提供：美術院

クイズ①

鎌倉時代の仏師、運慶・快慶たちがつくった東大寺南大門の金剛力士像の高さは？

38ページを見よう。

① 約2.4m
② 約5.4m
③ 約8.4m

クイズ②

2つ以上の木材を組み立てる像のつくり方は？

35ページを見よう。

① 寄木造
② 合わせ造
③ 大木造

法界寺

クイズ③

日光東照宮にある写真の彫刻はなんとよばれる？

41ページを見よう。

① ばけねこ
② まねきねこ
③ ねむりねこ

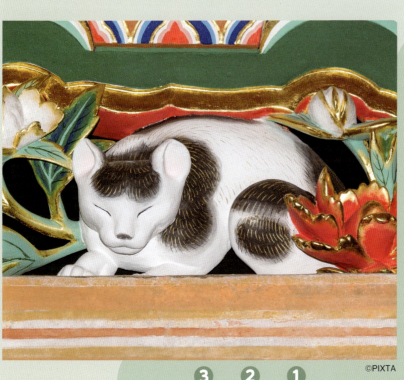
©PIXTA

仏像のつくり方を探検！

飛鳥時代に仏教が伝わって以来、仏の姿を表した仏像がつくられるようになりました。仏像のつくり方にも、いくつかの種類があります。

銅でつくる金銅仏

中国から朝鮮半島を経て仏教が伝わるとともに、仏像も入ってきました。そのころの仏像は、ねんどなどの型に銅を流しこんで形をつくり、金めっきをほどこした金銅仏でした。

法隆寺金堂釈迦三尊像
飛鳥時代につくられた金銅仏。仏師の鞍作鳥の作とされる。中国の北魏の様式をもち、厳しく、おごそかな表情をする。

法隆寺　写真提供：飛鳥園

ねんどでつくる塑像

ねんどにわらや紙などを混ぜてつくる像を塑像といいます。
木の骨組みになわを巻きつけ、そこにわらを混ぜたねんどをつけておおよその形をつくり、紙のせんいと雲母を混ぜた土で上ぬりします。

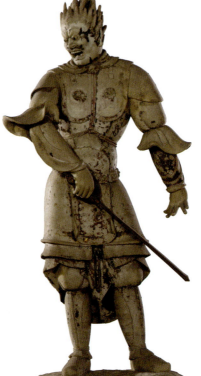

新薬師寺十二神将像
奈良時代につくられた塑像。12体つくられたうちの1体。

新薬師寺蔵　撮影：大亀京助

うるしを重ねる乾漆像

麻布や和紙をうるしで張り重ねたり、うるしと木粉を練り合わせたものを盛り上げて形づくる像です。麻布を厚めにり重ねる脱活乾漆像と、これを簡単にしたとされる木心乾漆像があります。

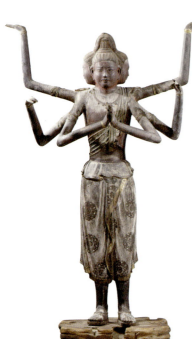

興福寺阿修羅像
奈良時代につくられた乾漆像。顔と体に色がつけられている。

興福寺蔵

ミニ情報　阿修羅は、もともとインド神話の悪い神だった。仏教では仏法を守る神で、手が6本あるという。顔は正面と左右に3つあり、それぞれ表情がことなる。

34

木をほってつくる木彫

奈良時代になると、木で仏像をつくる木彫が多くなりました。はじめは1本の木をほる一木造で、やがて複数の木を使う寄木造が行われるようになりました。

一木造
1本の木をほってつくる。うでや足など、つきだしている部分は別の木をたしてつくることもある。

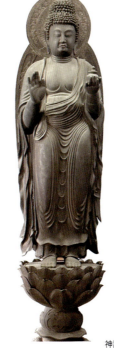

神護寺薬師如来立像
奈良時代につくられた一木造の仏像。

神護寺

木彫りの仏をつくった円空

江戸時代初期の僧、円空は民衆を救いたいと、全国各地をめぐりながら、多くの仏像をつくりました。仏像を12万体ほるという願を立てたといわれ、簡素で独特の姿の仏像をほりました。

寄木造
複数の木材を組み立ててそれぞれをほりあげ、内部をくりぬいていくつくり方。仏師として知られた定朝が工夫した方法で、木造仏が早くつくれるようになった。

法界寺阿弥陀如来像
平安時代につくられた寄木造の仏像。表面に金箔をはってある。

法界寺

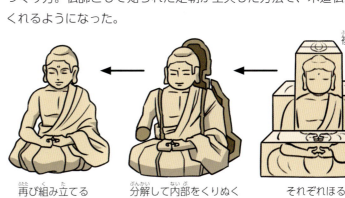

複数の木材

それぞれほる　分解して内部をくりぬく　再び組み立てる

石をほる石仏

自然の岩はだにほる場合と、自然から切り出した石をほる場合があります。

臼杵石仏
平安時代後期から鎌倉時代にほられた。岩はだにほられている。

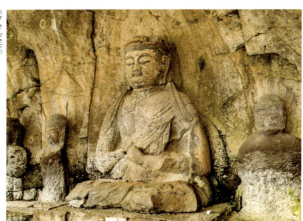

地蔵
石をほってつくられ、村境や墓地など、屋外に置かれることが多い。

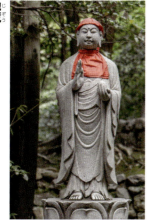

ミニ情報 平安時代中期に、仏師定朝が、新たに寄木造を確立させたといわれている。定朝の作風は定朝様式とよばれ、のちの時代までえいきょうをあたえた。

もっと仏像を探検！

飛鳥時代以来、数多くの仏像がつくられました。日本の彫刻の歴史は仏像の歴史だといえるほどです。

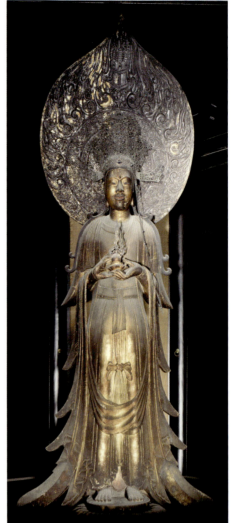

法隆寺夢殿救世観音像
飛鳥時代につくられ、奈良時代に夢殿に納められた。長い間、だれも見ることができない秘仏とされていた。

法隆寺　写真提供：飛鳥園

飛鳥寺釈迦如来像　飛鳥寺
飛鳥時代につくられた。日本に現存する仏像の中では最も古いもの。鞍作鳥の作とされる。

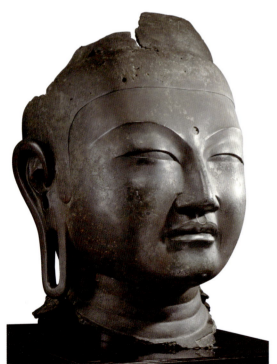

興福寺仏頭　興福寺蔵
飛鳥時代につくられた薬師如来像。室町時代に納められていた堂が焼け、頭部だけが残った。

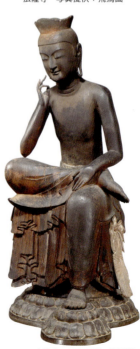

広隆寺弥勒菩薩半跏思惟像
飛鳥時代につくられた。一木造。台座にこしかけて右足を左太ももにのせ、頭を少しかたむけ、右手の中指をほおに近づけて深く考える姿をしている。国宝。

広隆寺　写真提供：便利堂

ミニ情報　法隆寺夢殿救世観音像は、見ると罰が当たると恐れられ、長い間寺僧も見ることがなかった。1884年に訪れたフェノロサらが説得して入れ物から出させると、約450mの布に巻かれていた。

36

東大寺盧舎那仏

奈良時代につくられた大仏。聖武天皇の願いで、745年に制作が始まり、752年に開眼供養（大仏にたましいを入れる儀式）が行われた。高さ約15m。戦乱で2度焼けたが、修復された。

大きな仏像だね。

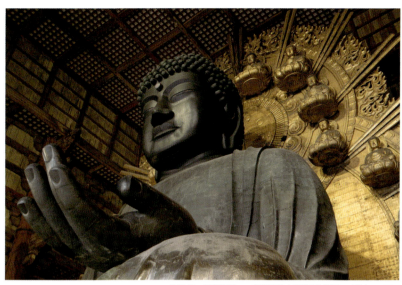

東大寺　写真提供：一般財団法人奈良県ビジターズビューロー

浄土寺阿弥陀三尊像

鎌倉時代初期に仏師快慶がつくった。浄土堂の中に置かれ、太陽がしずむときに、仏像の後ろから光がさすように見える。

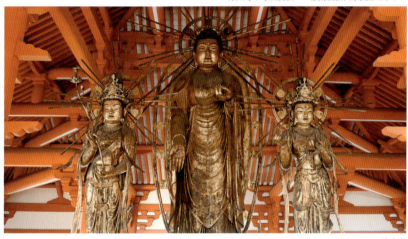

浄土寺

平等院鳳凰堂阿弥陀如来坐像

1053年に、仏師定朝がつくった仏像。寄木造。確実に定朝がつくった像で現存するものはこれだけとされる。

写真提供：平等院

室生寺釈迦如来坐像

平安時代初期にカヤの一木造でつくられた。

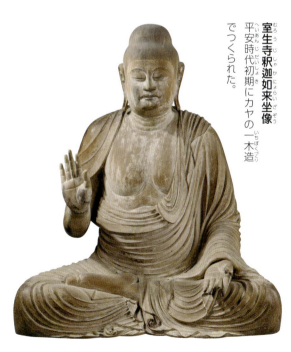

室生寺蔵

ミニ情報　東大寺盧舎那仏は材料の銅を約500t全国から集めてつくった。国をあげてのプロジェクトとして進められ、のべ260万人もの人々がかかわったとされる。

運慶・快慶の彫刻を探検！

鎌倉時代に武士が力をもつと、力強い彫刻がつくられるようになりました。運慶や快慶が率いる奈良の仏師たちが活やくしました。

運慶・快慶が活やく

奈良仏師の中心だった運慶・快慶は、多くの職人を指揮して、さまざまな仏像などをつくりました。奈良・東大寺南大門の金剛力士像はわずか69日で完成させました。運慶（？～1223年）は興福寺を中心に活動。源頼朝らの依頼で、鎌倉でも創作をしました。快慶（生没年不明）は、運慶とともに東大寺、興福寺の復興にあたりました。

東大寺　写真提供：美術院

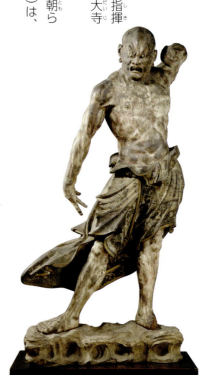

興福寺蔵

東大寺南大門金剛力士像
1203年に運慶や快慶たちがつくった。高さはそれぞれ約8.4mある。力強さが全身にみなぎっている。

強そうな姿だね。

興福寺金剛力士像
鎌倉時代につくられた。寄木造。リアルな筋肉の表現やバランスのよさなどが鎌倉時代の彫刻の特ちょうを表している。

ミニ情報　東大寺南大門金銅力士像は、阿形像と吽形像の2体で、阿形像は約3000、吽形像は約3100の部材を組み合わせた寄木造。下から見上げたときに迫力を感じるように工夫されている。

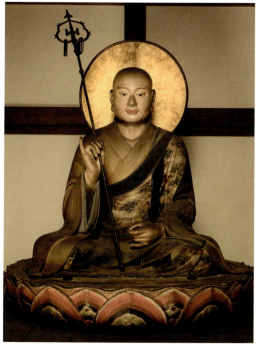

東大寺僧形八幡神像　　　　　　　東大寺
1201年に快慶がつくった像。顔や衣がリアルにつくられている。

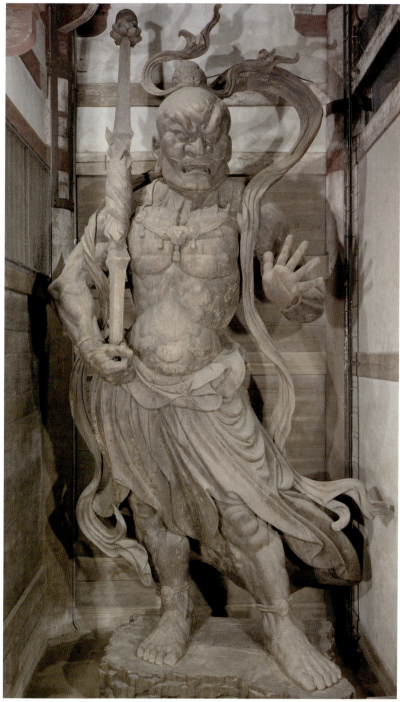

東大寺　写真提供：美術院

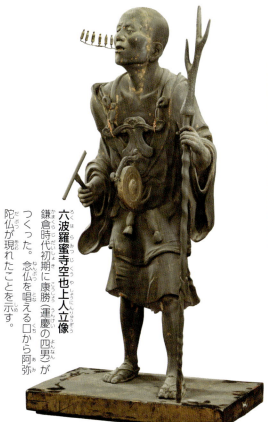

六波羅蜜寺　撮影：浅沼光晴

六波羅蜜寺空也上人立像
鎌倉時代初期に康勝（運慶の四男）がつくった。念仏を唱える口から阿弥陀仏が現れたことを示す。

興福寺蔵

興福寺天燈鬼と龍燈鬼
1215年に、康弁（運慶の三男）がつくった像。寄木造。龍燈鬼像（右）は、腹の前で左手で右手の手首をにぎり、右手は上半身に巻きついた竜のしっぽをつかむ。天燈鬼像（左）は、2本の角と3つの目を持ち、口を大きく開き、前方をにらむ。

> ミニ情報　仏像の手の組み方や指の曲げ方などは、印相とよばれ、それぞれに意味がある。印相から仏像の種類や名前がわかることもある。

建築の彫刻を探検！

室町時代に書院造という建築様式が登場し、欄間などに彫刻が取り入れられています。ののち、建物にほどこされる彫刻が発達していきました。

ごうかになった彫刻

武士の住まいとして整えられた書院造は、質素な形式から、しだいに権力者の力を示すものになりました。それにつれて、欄間やふすま絵などがごうかになっていきました。

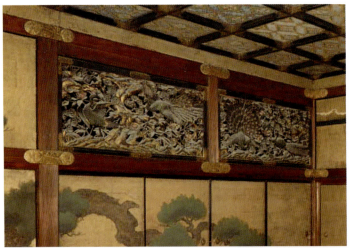
書院造の床の間（右）とちがいだな（左）。 ©PIXTA

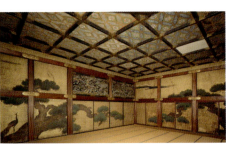
写真提供：元離宮二条城事務所

二条城二の丸御殿の欄間
17世紀初期の建立で、代表的な書院造の建築。二の丸御殿三の間には、厚さ35cmのヒノキの板を両面からほった欄間がある。

写真提供：元離宮二条城事務所

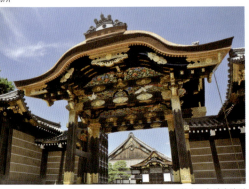
写真提供：元離宮二条城事務所

二条城唐門の彫刻
長寿を意味する「松竹梅に鶴」や、空想の動物「唐獅子」など、ごうかけんらんな彫刻でかざられている。

写真提供：元離宮二条城事務所

きれいな彫刻だね。

ミニ情報 欄間とは、天井とかもいの間にあけられた部分のこと。光を取り入れたり、風を通したりする役割があるが、かざりとして彫刻がほられることがある。

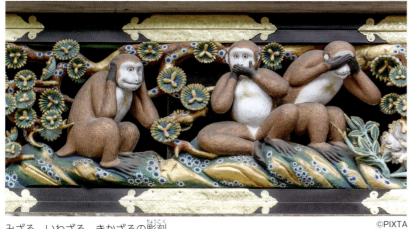
みざる、いわざる、きかざるの彫刻

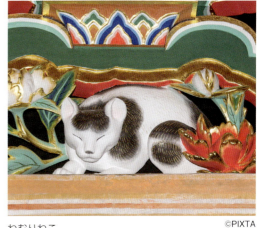
ねむりねこ

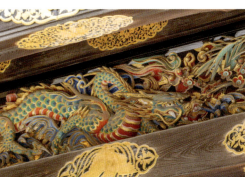
空想の生き物、竜の彫刻はあちこちに見られる。

色あざやかな竜の彫刻

日光東照宮の彫刻

安土桃山時代から江戸時代初期には、ごうかな建築がつくられました。徳川家康をまつった日光東照宮では、陽明門をはじめ、建物に、多くの彫刻がほどこされています。

日光東照宮陽明門

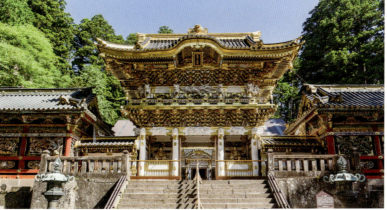

江戸時代前期、三代将軍徳川家光が名工を集めてつくらせた。間口約7m、おくゆき約4m、高さ約11m。中国の聖人や竜、ほうおうなど、508体の彫刻がほどこされている。

まぼろしの彫刻師、左甚五郎

日光東照宮の彫刻など、数々の彫刻作品をつくったと言われるのが名工、左甚五郎です。甚五郎作と伝わる彫刻は各地にありますが、その生がいははっきりせず、実在したかどうかもわかっていません。

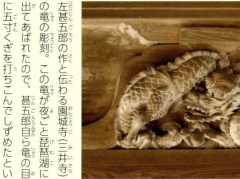

左甚五郎の作と伝わる園城寺(三井寺)の竜の彫刻。この竜が夜ごと琵琶湖に出てあばれたので、甚五郎自ら竜の目に五寸くぎを打ちこんでしずめたという伝説がある。

ミニ情報 日光東照宮にある「みざる、いわざる、きかざる」の彫刻は、仏教の教えで「余計なことは見ない、言わない、聞かない」ということを、3体のさるの姿で表したもの。

彫金を探検!

たがねという工具で金属を彫る彫金は、刀やかっちゅうなどの武具にほどこされていました。江戸時代には、装飾品にも使われました。

刀をかざる彫金

武士がもつ刀には、刀身のほか、つば、目貫に、美しい彫金がほどこされています。

刀の部分(さやからぬいたところ)

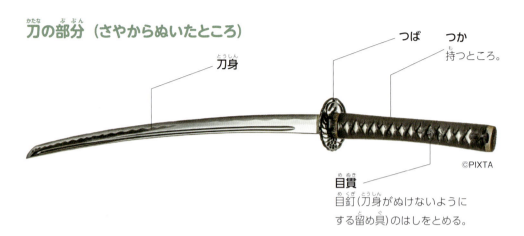

- 刀身
- つば
- つか — 持つところ。
- 目貫 — 目釘(刀身がぬけないようにする留め具)のはしをとめる。

©PIXTA

刀身彫刻

神仏の姿や仏像がもっている道具のほか、動物や植物などが刀身に彫られました。

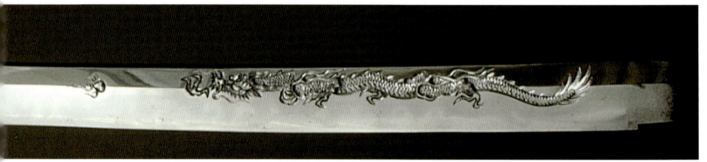

akg-images/アフロ

目貫

刀のつかには、刀身がつかからぬけないようにとめる目釘があり、そのはしを目貫でとめています。目貫は表と裏についており、ちがう図柄になっています。

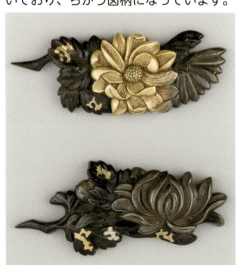

akg-images/アフロ

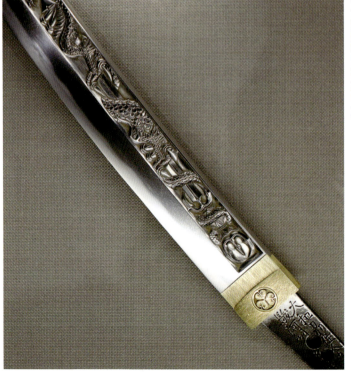

Alamy/アフロ

ミニ情報　目貫の図柄には、昔のいくさの場面をえがいたもの、能の「翁」で使う翁面をかたどったもの、ぼたんなどの植物をかたどったものなど、さまざまなものがある。

42

つば

室町時代に、つばを専門につくる鍔工という職人が現れました。つばは、はじめはただの鉄の板でしたがしだいにごうかになっていきました。のみとたがねを使って、つばに図柄を彫刻します。

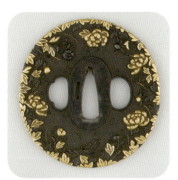
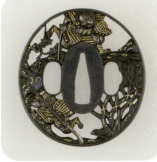
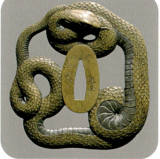
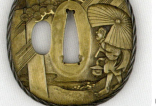

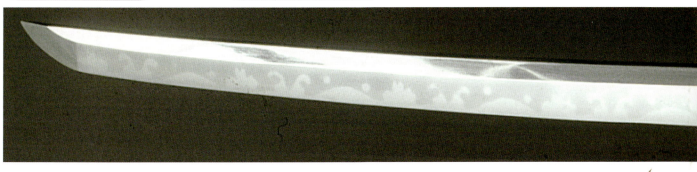

根付の彫刻

印ろうなどを着物の帯にさげるときに留め具にする根付にも彫刻がほどこされていました。かたい木材や象牙などを美しく彫ってつくりました。

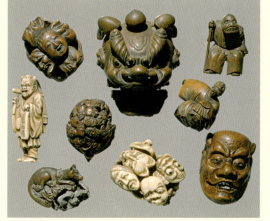

かっちゅうの彫金

武士が戦いのときに身につけるかっちゅう（よろいかぶと）にもあちこちに彫金がほどこされています。

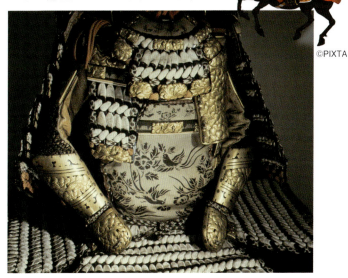

ミニ情報 たたかいの際に着るかっちゅうは古代からあったが、鎌倉時代後期ごろから彫金によるかざりがよくほどこされるようになり、江戸時代に芸術性が高まった。

近現代の彫刻を探検！

明治時代の彫刻

明治時代には、美術作品としての彫刻がつくられるようになりました。木彫りの彫刻のほか、西洋から伝わった彫塑の作品もつくられるようになりました。

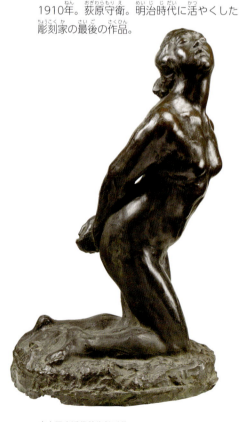

老猿
1893年。高村光雲。アメリカのシカゴで開催された万国博覧会に出品するためにつくられた。

出典：ColBase (https://colbase.nich.go.jp)

女
1910年。荻原守衛。明治時代に活やくした彫刻家の最後の作品。

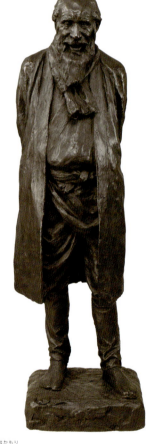

東京国立近代美術館所蔵
Photo: MOMAT/DNPartcom

墓守
1910年。朝倉文夫。知り合いの墓守の自然な姿を作品にしたもの。

東京国立近代美術館所蔵
Photo: MOMAT/DNPartcom　撮影：大谷一郎

伎芸天
1893年。竹内久一。シカゴのコロンブス世界博覧会で、日本の伝統的な彫刻を見せるために制作した。

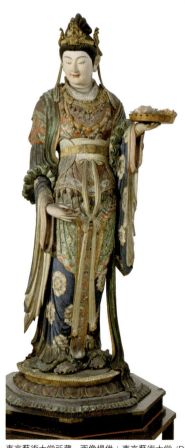

東京藝術大学所蔵　画像提供：東京藝術大学/DNPartcom

ミニ情報　明治時代に、東京美術学校（現在の東京芸術大学）が開校し、絵画、彫刻、美術工芸などを教えた。初代の彫刻科教授を務めたのは、高村光雲だった。

44

大正時代〜昭和時代初期の彫刻

手
1918年。高村光太郎。力強くひねった手の彫塑作品。

東京国立近代美術館所蔵　Photo: MOMAT/DNPartcom　撮影：大谷一郎

鯰
1926年。高村光太郎。光太郎は高村光雲の長男で、彫刻家としてだけでなく、詩人としても活やくした。この作品では、なまずのぬめりのある体がみごとに表現されている。

東京国立近代美術館所蔵　Photo: MOMAT/DNPartcom　撮影：大谷一郎

木目を生かしているんだね。

昭和時代後期〜現代の彫刻

風の中の鴉
1982年。柳原義達。カラスとハトは、作者がよくとりあげて制作した題材。作者自身は、「自画像」であるといっている。

柳原義達「風の中の鴉」1982（昭和57）年　ブロンズ　三重県立美術館所蔵

原の城
1971年。舟越保武。江戸時代初期の島原の乱の舞台となった城を訪れたときの印象を形にした。

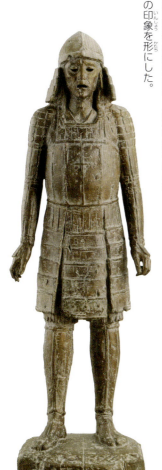

舟越保武「原の城」1971（昭和46）年　ブロンズ　岩手県立美術館蔵

D氏の骨ぬきサイコロ
1964年。堀内正和。

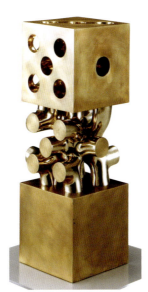

堀内正和《D氏の骨ぬきサイコロ》1964年（1994年鋳造）ブロンズ　豊田市美術館蔵　撮影：林達雄

無題
1966年。豊福知徳。

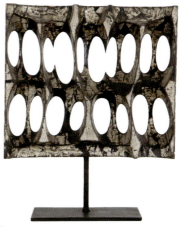

豊福知徳「無題」1966（昭和41）年　木彫に彩色・銀箔　みぞえ画廊

ミニ情報　高村光雲の子どもの光太郎は、東京美術学校で彫刻と洋画を学んだ。そのいっぽうで、雑誌に短歌を発表するなど詩作もし、妻・智恵子のことをよんだ詩集『智恵子抄』を発表した。

年表 日本画・焼き物・彫刻

年代	1100	1000	900	800	700	600	500
時代	平安	平安	平安	奈良	飛鳥	古墳	古墳
主なできごと				都が平安京にうつされる	都が平城京にうつされる	大化の改新	仏教が伝わる

日本画

- 12世紀？「鳥獣人物戯画」
- 12世紀 「伴大納言絵巻」
- 12世紀 絵巻物が多くかかれる。
- 7世紀末〜8世紀初め 高松塚古墳（奈良県）の壁画がかかれる。

焼き物

- 9世紀前半 釉薬を使うようになる。
 写真提供：©KYOTOMUSE（京都国立博物館）
- 5世紀ごろ？ 窯で焼くようになる。（これより前、縄文土器や弥生土器がつくられていた。）

彫刻

- 11世紀 寄木造が行われるようになる。
- 752 東大寺盧舎那仏（大仏）の開眼供養
- 6世紀 仏像がつくられるようになる。

ミニ情報　1972年、奈良県明日香村の高松塚古墳で、色あざやかにかかれた壁画が見つかり、大きな注目を集めた。東と西のかべに、男女4人ずつの姿がえがかれている。

46

年表

2000	1900	1800	1700	1600	1500	1400	1300	1200
令和／平成／昭和	大正／明治	江戸		安土桃山	戦国	室町	南北朝	鎌倉

主なできごと
- 太平洋戦争
- 明治維新
- ペリー来航
- 江戸幕府が開かれる
- 応仁の乱
- 室町幕府が開かれる
- 鎌倉幕府が開かれる

絵画

- **15世紀末〜16世紀初め** 水墨画が多くかかれる。雪舟「秋冬山水図」
- **17世紀前半** 障壁画が多くかかれる。
- **17世紀前半** 俵屋宗達「風神雷神図屏風」
- **1794〜1795** 東洲斎写楽が活やくする。浮世絵が多くかかれる。
- **19世紀前半** 葛飾北斎「富嶽三十六景」

工芸・焼き物

- **12〜15世紀** 中国（宋・明）から、すぐれた焼き物が伝わる。
- **16世紀** 茶の湯の道具がつくられる。
- **17世紀初め** 京焼がさかんになる。
- **1610年代** 日本で初めて磁器がつくられる。
- **17〜18世紀** 有田焼（伊万里焼）がヨーロッパに輸出される。
- **20世紀初め** 工業化が始まる。

建築・彫刻

- **1203** 東大寺南大門の金剛力士像ができる。
- **1603** 二条城が建てられる。
- **1636** 日光東照宮が、現在のような社殿になる。
- **19世紀後半** 近代的な彫刻がつくられる。

ミニ情報 二条城（京都府）は、1603年に、徳川家康が天皇の住まいである御所を守り、将軍の宿泊所とするため築城した。けんらんごうかな桃山文化が見られ、ユネスコの世界遺産に登録されている。

あ行

秋草文壺……………………………28
飛鳥寺釈迦如来像…………………36
穴窯…………………………………23
天橋立図……………………………11
有田焼………………21、27、31、47
石山寺縁起絵巻……………………9
一木造………………………………35
伊藤若冲……………………………10
伊万里焼……………21、27、47
色絵花鳥文大深鉢…………………29
色絵雉香炉…………………………29
色絵藤花文茶壺……………………28
浮世絵………………7、14、15、47
兎図…………………………………17
臼杵石仏……………………………35
歌川広重……………………………15
歌川国芳……………………………17
運慶…………………………32、38
雲龍図………………………………12
慧可断臂図…………………………11
絵つけ………………………21、22
江戸三座役者似顔絵………………14
絵巻物………………………6、8
円空…………………………………35
炎舞…………………………………17
大窯…………………………………23
岡倉天心……………………………7
尾形乾山……………27、29、31
尾形光琳……………………6、29
織部…………………………26、29
織部扇形蓋物………………………29
女……………………………………44

か行

快慶…………………………32、38
海北友松……………………………12
燕子花図屏風………………………13
風の中の鴉…………………………45
葛飾北斎……………15、16、47
狩野永徳……………………12、13
狩野派………………………………6
狩野正信……………………………6
狩野元信……………………………12
蝦蟇河豚相撲図……………………10
唐津焼………………………………27
河鍋暁斎……………………………16
寒山拾得図…………………………10
乾漆像………………………………34
伎芸天………………………………44
喜多川歌麿…………………………15
京焼…………………………27、31
金つぎ………………………………25
九谷焼………………………………26
屈原…………………………………17
源氏物語絵巻………………………8
建仁寺………………………………12
康勝…………………………………39
興福寺阿修羅像……………………34
興福寺金剛力士像…………………38
興福寺天燈鬼・龍燈鬼……………39
興福寺仏頭…………………………36
康弁…………………………………39
広隆寺弥勒菩薩半跏思惟像………36
金銅仏………………………………34

さ行

柴門新月図…………………………10
酒井田柿右衛門……………………29
銹絵寒山拾得図角皿………………29
山水図………………………………11
詩画軸………………………………10
信楽焼………………………18、27
磁器…………24、26、27、31、47
四季山水図…………………………11
地蔵…………………………………35
志野…………………………………26
志野茶碗銘卯花墻…………………28
紙本墨画枯木鳴鵙図………………16
シャルロッテンブルク宮殿………31
秋冬山水図…………………11、47
書院造………………………………40
定朝…………………………………35
浄土寺阿弥陀三尊像………………37
障壁画………………………12、47
聖武天皇……………………………37
縄文土器……………20、25、30
松林図屏風…………………………13
白楽茶碗銘不二山…………………28
神護寺薬師如来立像………………35
新薬師寺十二神将像………………34
水墨画………………6、10、47
須恵器………………25、26、27、30
鈴木春信……………………………15
石仏…………………………………35
炻器…………………………………25
雪舟………………4、6、11、47
瀬戸焼………………………26、27
千利休………………………………31
塑像…………………………………34

た行

高松塚古墳…………………………46
高村光雲……………………44、45
高村光太郎…………………………45
脱活乾漆像…………………………34
俵屋宗達……………6、13、47
茶の湯………………………31、47
彫金…………………………………42
鳥獣戯画 猫又と狸 下絵…………16
鳥獣人物戯画………………9、46
頂相…………………………………6
壺屋焼………………………………27
つれびき……………………………14
手……………………………………45
ディーの骨ぬきサイコロ…………45
東海道五十三次……………………15
陶器…………………………24、26
東京美術学校………………44、45
東洲斎写楽…………………15、47
刀身彫刻……………………………42
陶石…………………………22、24
東大寺僧形八幡神像………………39
東大寺南大門金剛力士像
　　　　　　　　…32、38、47
東大寺盧舎那仏……………37、46
土器…………………………25、30
徳川家光……………………17、41
徳川家康……………………41、47
常滑焼………………………………26
土佐派………………………………6
土佐光起……………………………6
鳥羽僧正……………………8、9
砥部焼………………………………27
伴善男………………………8、9

な行

鯰……………………………………45
肉筆画………………………………14
錦絵…………………………14、15
二条城………………………12、47
二条城二の丸御殿の欄間…………40
似絵…………………………………6
耳鳥斎………………………………16
日光東照宮………………33、41、47
日光東照宮陽明門…………………41
日本六古窯…………………………30
根付…………………………………43
ねむりねこ…………………………41
野々村仁清……27、28、29、31
登り窯………………………………23
野焼き………………………………25

は行

墓守…………………………………44
萩焼…………………………………27
波佐見焼……………………………27
破墨山水図…………………………11
速水御舟……………………………17
原の城………………………………45
万古焼………………………………26
反魂香之図…………………………16
伴大納言絵巻…………8、9、46
備前焼………………………………27
左甚五郎……………………………41
檜図屏風……………………………12
平等院鳳凰堂阿弥陀如来坐像……37
瓢鮎図………………………………10
びょうぶ絵…………………………13
風神雷神図屏風……………13、47
フェノロサ…………………7、36
富嶽三十六景………………15、47
婦女人相十品………………………14
ふすま絵……………………12、40
法界寺阿弥陀如来像………………35
法隆寺金堂釈迦三尊像……………34
法隆寺夢殿救世観音像……………36
北斎漫画……………………………16
本阿弥光悦…………………28、29

ま行

益子焼………………………………26
松孔雀図……………………………12
円山応挙……………………………16
美濃焼………………26、27、29
宮本武蔵……………………………16
武者絵………………………………17
無題…………………………………45
室生寺釈迦如来坐像………………37
名所江戸百景………………………15
目貫…………………………………42
木心乾漆像…………………………34
木彫…………………………………35

や行

大和絵………………………6、8
弥生土器……………………25、30
釉薬………22、23、24、25、
　　　　　26、27、29、30、46
窯変…………………………26、27
横山大観……………………………17
寄木造………………35、39、46

ら行

洛中洛外図屏風……………………13
欄間…………………………………40
李参平………………………………31
老猿…………………………………44
六波羅蜜寺空也上人立像…………39
六様性国芳自慢 先負 文覚上人……17
ろくろ………………………19、21

わ行

和物…………………………………31

参考文献

稲田和浩・著『日本文化論序説』彩流社
山下裕二、髙岸輝・監修『日本美術史』美術出版社
佐藤晃子・著『国宝の解剖図鑑』エクスナレッジ
佐野みどり・監修『感じてみよう！ はじめてであう日本美術1～3』教育画劇
辻惟雄・監修『ふしぎ？ びっくり？ ニッポン美術たんけん 第1巻自由にはじけた！こころとかたち（縄文～鎌倉時代）』日本図書センター
辻惟雄・監修『ふしぎ？ びっくり？ ニッポン美術たんけん 第2巻ニッポン様式、大行進！（室町～江戸時代）』日本図書センター
糸井邦夫・監修『教科書に出てくる日本の画家①近世の画家～雪舟、葛飾北斎、俵屋宗達ほか～』汐文社
芹沢長介・著『日本陶磁大系1 縄文』平凡社
伊藤嘉章・監修『図解 日本のやきもの』東京美術
森由美・監修『日本のやきもの探訪 窯場の味わいと見分け方・愉しみ方を知る』メイツユニバーサルコンテンツ
薬師寺君子・著『日本の仏像 この一冊ですべてがわかる！』西東社
副島弘道・監修『イラスト図解 仏像』日東書院
ほか

監修	文京学院大学外国語学部非常勤講師 稲田和浩（日本文化論、芸術学）
編集協力	有限会社大悠社
表紙写真	PIXTA
表紙デザイン	株式会社キガミッツ
本文デザイン	中トミデザイン
イラスト	森永みぐ、渡辺潔

いっしょに探検！ 日本の伝統文化と芸術（全4巻）

❹日本画・焼き物・彫刻を探検！

2025年4月	初版発行
発行者	岩本邦宏
発行所	株式会社教育画劇
	〒151-0051 東京都渋谷区千駄ヶ谷5-17-15
	TEL：03-3341-3400
	FAX：03-3341-8365
	https://www.kyouikugageki.co.jp
印刷	株式会社あかね印刷工芸社
製本	大村製本株式会社

48P NDC700 ISBN978-4-7746-2350-4
（全4冊セット ISBN978-4-7746-3327-5）

Published by Kyouikugageki, inc., Printed in Japan
本書の無断転写・複製・転載を禁じます。乱丁、落丁本はお取り替えいたします。